SUITE

AUX CONSIDÉRATIONS

SUR

LES ARTS DU DESSIN

EN FRANCE;

Ou Réflexions critiques sur le projet de Statuts & Réglemens de la majorité de l'Académie de Peinture & Sculpture.

PAR M. QUATREMERE DE QUINCY.

A PARIS,

Chez DESENNE, Libraire, au Palais Royal.

1791.

AVERTISSEMENT.

Je comptois faire servir cette discussion de prélude au développement de mon projet d'école pour les arts du dessin. La crainte d'y donner trop de longueur, le desir aussi de le débarrasser de toutes les objections & réflexions de détail que comporte une matière soumise à toutes sortes de préjugés, l'impatience peut-être de répandre dans le public quelques idées saines & élémentaires, à une époque où il est important que l'opinion générale se forme sur une partie qui n'en reçoit que très-peu l'heureuse influence, m'ont décidé à précipiter l'impression de cet écrit. Si mes réflexions blessent les prétentions ou les intérêts de quelques personnes, je leur proteste que je n'ai eu dessein d'attaquer que leurs erreurs, & que je serois le premier à desirer que leur intérêt pût se concilier avec celui de la vérité.

Au milieu des débats & des divisions de cette rixe académique, je suis trop bien connu pour qu'on me suppose d'aucun autre parti que de celui de l'Antique & de Raphaël.

SUITE
AUX CONSIDÉRATIONS
SUR
LES ARTS DU DESSIN,

Ou Réflexions critiques sur le projet de Statuts & Réglemens de la majorité de l'Académie de Peinture & Sculpture.

Dans l'écrit que j'ai publié sur les arts du dessin, sur le système de leur enseignement & de leur encouragement, je n'ai prétendu poser que des principes généraux, & dessiner l'ensemble des institutions auxquelles les arts pourroient devoir leur prospérité. En cela j'ai fait comme les peintres, qui tracent d'abord les contours généraux de leurs figures, avant de s'arrêter aux détails, persuadé qu'on arrive bien plus aisément de l'ensemble aux détails, qu'on ne peut, par les détails, revenir à l'ensemble.

Ce n'est pas sans quelque surprise que j'ai vu une assemblée nombreuse d'artistes, auxquels les opérations habituelles de leur art devoient naturellement indiquer & prescrire cette analogie

dans le deſſin de leur plan académique, prendre tout le contrepied de cette méthode, & ne préſenter à l'Aſſemblée Nationale qu'une multitude de petits détails ſcholaſtiques, auxquels on cherche inutilement l'ombre d'un principe qui puiſſe leur ſervir de baſe.

Ma ſurpriſe a beaucoup augmenté, lorſqu'après avoir lu & relu le code nouveau d'enſeignement, que cette aſſemblée d'artiſtes donne pour être le fruit de ſes recherches & le réſultat de ſes vœux, je me ſuis convaincu de plus en plus, que loin d'avoir fait, ne fût-ce que par haſard ou par l'impulſion du ſentiment, un pas de plus dans la ſcience de l'éducation des arts, ils avoient réellement rétrogradé de beaucoup en ce genre, tellement que leur plan mis à exécution, ſeroit ſans comparaiſon plus mauvais que celui qui exiſte, & dont ils invoquent la deſtruction.

Je trouve deux raiſons principales de cette ſingularité, dont je donnerai tout-à-l'heure la preuve.

La première, je l'ai déjà indiquée; c'eſt le dénuement total de principes dans cette aſſemblée, qui, au lieu de commencer par établir un doute méthodique ſur l'utilité du corps académique conſtitué comme il eſt, n'a pas même ſoupçonné que cela pût faire la matière d'une queſtion, & qui partant de ce qui eſt, comme

d'un point incontestable, a cru qu'il suffiroit de quelques ragréemens & de quelques additions, pour donner à son édifice toute la perfection imaginable.

La seconde raison, je l'avois soupçonnée avant même de connoître le plan que je vais combattre, lorsque, dans l'avertissement de mon premier écrit, je craignois que les différens partis qui divisent les artistes, ne fussent uniquement conduits par leurs intérêts partiels. Je n'imaginois pas, je l'avoue, que dans un temps remarquable par tous les genres d'abnégations & de sacrifices en faveur de la cause publique, les petites vues personnelles, les prétentions les plus visiblement intéressées, auroient pu prévaloir à ce point sur l'ambition de faire le bien.

La division de l'académie en deux partis, j'aime à le croire, est la source de ce mal. D'abord, les lumières se sont partagées, & par cette divergence, ont perdu de leur force. Ensuite, le parti qui a voulu être la majorité de l'académie, séparé de celui qui se compose des professeurs, tous sculpteurs ou peintres d'histoire, s'est vu formé de deux classes, dont la plus nombreuse a naturellement été d'artistes appellés *de genre*. L'intérêt de ceux-ci a dû, comme cela n'est que trop visible, influencer les résolutions de l'assemblée : ensorte que de la division du corps acadé-

mique en deux partis, & de la compofition de celui qui s'appelle *la majorité*, il réfulte que c'eft réellement la minorité de l'académie, prife en entier, & une minorité non-feulement en nombre, mais en qualité de talens, qui a particuliérement concouru à l'ouvrage fauffement appellé celui de la majorité.

Je n'entrerai point dans les détails de toutes les petites paffions qui ont produit la divifion actuelle; je ne dirai pas jufqu'à quel point l'intérêt des arts, celui même de l'académie, follicitoient, au moins pour un moment, le facrifice refpectif des prétentions particulières; mais je dirai que, quelles que foient les caufes de ces diffenfions, il réfulte de leurs effets, que le vœu exprimé par la majorité de l'académie ne fauroit fe confidérer comme tel; que l'académie entière, fi elle pouvoit s'affembler ainfi, le défavoueroit, & qu'on ne doit compter pour rien les réfultats incomplets de deux partis, qui, dans leur divifion, ne fauroient exprimer un vœu général.

J'ai dit que le plan nouveau étoit réellement plus vicieux que celui, auquel on voudroit le fubftituer : je vais le prouver, en faifant voir qu'il n'y a point d'abus effentiels dans l'ancien qu'on ne retrouve dans le nouveau, & que la plus grande partie des innovations projettées,

ajouteroient des vices monstrueux à l'ancienne institution.

Pour rendre sensible ce que j'avance, je suis obligé de résumer en peu de mots le projet que j'attaque : en voici une légère analyse, aussi exacte qu'il m'a été possible de la faire, d'après un travail qui n'a ni principes, ni plan, ni méthode.

Les arts du dessin, dans lesquels on comprend, pour la première fois, comme formant un art particulier, la *gravure en taille-douce*, se réuniroient sous le titre d'*académie centrale* de peinture, sculpture, gravure & architecture. Je dis sous le titre ; car cette prétendue réunion, dont la réalité est si desirable, disparoît sur le champ, par la division de l'enseignement de ces arts en deux sections, qui, selon l'article 15 du titre 1, *auront chacune leur régime particulier, relatif aux arts qui y seront enseignés, & seront présidées, dans leurs assemblées particulières, par leur directeur délibéreront seules de tout ce qui les concerne, & de ce qui est relatif aux arts de la compétence particulière de la section.*

Les deux sections dont se formera l'académie centrale, auront bien des assemblées communes, mais leurs délibérations, *art. 5, tit. 1, ne rouleront que sur les rapports desdits arts entre eux, sur la nécessité & les moyens de leur union.* Elles se réuniront encore, *art. 16, tit. 1*, toutes

les fois que l'utilité des arts les appellera à former un projet, ou à juger une question relative auxdits arts réunis.

D'où il résulte que les artistes ne se réuniront que pour chercher les moyens de se réunir, (comme si ces moyens n'étoient pas tout trouvés), ou pour s'occuper de projets & de questions relatifs aux arts réunis, (ce qui ne paroît pas fort clair).

Mais ce qui l'est assez & beaucoup trop, c'est qu'ils se désunissent pour tout ce qui a rapport à l'enseignement. Ce qui saute aux yeux, c'est que ces deux écoles n'auront d'autres points de contact que les objets d'administration, & qu'elles s'isoleront, comme par le passé, dans tous les objets d'instruction, au point que les prix, dans chaque art, seront jugés par leur section particulière, *art. 17, tit. 1*; mais que la distribution, (chose de pure cérémonie), s'en fera par les sections réunies en assemblée publique, *art. 18, tit. 1.*

Passons à l'organisation générale de la section académique de peinture, sculpture & gravure. L'architecture n'entre pour rien dans ce travail.

Le nombre de ses membres sera illimité, comme par le passé. Les conditions de la réception, excepté quelques dessins de figures académiques qu'on exige des aspirans, (cela regarde

sur-tout les artistes *de genre*), seront les mêmes que ci-devant. On sera tenu également de subir deux épreuves : si la première est favorable, le candidat est inscrit sur les registres de la section ; ce qui remplace l'agrément. La seconde épreuve doit se faire sur un chef-d'œuvre qui restera à l'académie. La seule nouveauté remarquable à ce sujet, est que l'aspirant sera jugé par tous les membres de la section, dont les deux tiers de suffrages seront nécessaires pour être reçu ; au lieu que précédemment les professeurs seuls & les officiers avoient le privilège du scrutin & jouissoient exclusivement du droit d'électeurs.

Mais cette nouveauté n'est pas applicable à ce seul jugement. Tous les membres de la section, *art. 11, tit. 2, auront voix délibérative dans tous les cas, & tout jugement en délibération sera porté par la voix du scrutin.*

Cette égalité de droit entre artistes inégaux cependant par la qualité du talent & la mesure des connoissances, semble avoir été le mobile de tous les changemens un peu notables de ce projet d'institution. Tout y est fait par tous. *Les fonctionnaires*, art. 12, *soit pour l'administration, soit pour l'enseignement, soit pour les places, seront nommés par toute la section.*

Les places n'ont point été ménagées dans ce plan d'institution. J'y en ai compté cinquante-

cinq, & l'on ne doit pas encore y comprendre celles que l'enseignement de l'architecture laissé en blanc, peut comporter.

Vingt-six professeurs, en y comprenant deux suppléans pour l'étude de la nature & de l'antique; six professeurs pour l'anatomie, la perspective & l'histoire; quatorze professeurs pour les différens genres de peinture & pour la gravure, forment la masse active du corps enseignant. Les autres places sont celles de l'administration.

Tous ces professeurs se divisent en deux classes, dont l'une d'anciens & inamovibles, l'autre d'amovibles & annuels, se partagent les soins de l'enseignement. Les professeurs annuels rouleront, à tour de rôle, pendant deux mois seulement de leur année de professorat. Ceux auxquels un nombre d'années de service aura mérité les places permanentes, seront tenus à un jour d'inspection par semaine. Les différens professeurs seront choisis par tout le corps, mais dans leurs genres respectifs.

Les expositions publiques, composées des ouvrages des académiciens, auront lieu tous les deux ans. On ne change à cet égard que l'époque de l'exposition, qui se fixe au premier lundi d'après Pâques.

» Les sommes d'encouragement accordées par la Nation se doivent concentrer dans l'académie,

mais la répartition s'en fera par les intéressés eux-mêmes, & toujours à la pluralité des suffrages.

Tout le reste du projet consiste dans le réglement des heures & de la durée des écoles, dans les petites loix de police analogues au bon ordre & à la surveillance, dans l'établissement de nouveaux prix & de petits concours; enfin, dans la disposition ou l'amélioration de tous les petits détails pratiques dont se compose l'exécution des réglemens déja connus. L'analyse de ce régime scholastique seroit aussi fastidieuse qu'inutile. Il rentre d'ailleurs presqu'en tout point dans les anciens usages.

Ceux qui connoissent les statuts & réglemens anciens de l'académie, n'ont pas besoin d'un parallèle complet pour voir l'entière conformité qui existe entre eux & les nouveaux, quant au fond de l'institution & à l'esprit général qui lui sert de base. Je leur éviterai donc l'ennui d'un rapprochement qui ne leur apprendroit rien de nouveau. Quant aux personnes étrangères à cet objet, je vais leur abréger le travail de la comparaison, en mettant sous leurs yeux les seules innovations essentielles qui font différer le plan nouveau de l'ancien.

Sauf les petits changemens de détails scho-

laſtiques, je réduis à cinq les innovations en queſtion.

La création de l'académie centrale.

L'égalité de droit entre tous les membres de l'académie.

La fondation de nouvelles places d'enſeignement pour les genres.

La création d'un nouvel art dans la gravure.

L'inſtitution de nouveaux prix pour les genres.

L'appréciation que je vais donner de ces innovations, ne laiſſera, j'eſpère, aucun doute ſur les deux points que j'ai avancés ; ſavoir, que tous les vices de l'ancienne inſtitution ſubſiſtent dans la nouvelle, & que celle-ci y en ajouteroit de plus grands encore.

Création de l'académie centrale.

Le vice le plus remarquable de l'enſeignement actuel des arts, je l'ai déjà fait ſentir dans mon premier écrit, c'eſt cette diviſion de chaque art ou de chaque partie d'un art en différentes écoles, qui n'offrent que des moyens partiels & incomplets d'inſtruction. C'eſt cette diviſion qui, au lieu d'une république dont tous les artiſtes feroient les concitoyens, a fait de tous les arts des empires réellement ſéparés par le régime de leur inſtitution, par les barrières des préjugés, de l'habitude & de la rivalité. On ne ceſſe de s'étonner que des peintres ou des ſculpteurs, obligés

à tout inftant de faire entrer l'architecture dans leurs ouvrages, ignorent jufqu'aux caractères diftinctifs des ordres ; qu'un architecte foit obligé d'emprunter une main étrangère pour deffiner les figures dont il orne fes projets. C'eft-là fans doute un inconvénient que tout le monde peut faifir. Mais le plus grand & que l'on apperçoit moins, eft l'appauvriffement réel de chaque art, qui, privé de l'analogie des autres, voit de plus en plus décroître fon patrimoine, fes idées fe refferrer, & deffécher le germe de fes conceptions. Un auffi grand encore, c'eft cette difcorde qu'on remarque dans les monumens, entre des arts qui, au lieu d'agir de concert fous un empire commun, confervent dans leurs opérations ifolées, l'habitude de fe croire étrangers l'un à l'autre, & ne fauroient trouver de modérateur capable de ramener à l'harmonie leur action divifée. On ne s'arrêtera pas de nouveau à prouver que le feul moyen de rétablir entre les trois arts du deffin la concordance qui leur eft naturelle, feroit d'en fondre enfemble les divers enfeignemens, d'en préfenter les leçons aux élèves dans un même lieu, fous des loix communes ; de faire enfin participer tous les maîtres aux mêmes jugemens, aux mêmes délibérations.

L'on me dit que ce qui a pu être autrefois, lorfque les artiftes de tout genre ne formoient

qu'une seule famille, ne peut se renouveller aujourd'hui, que les artistes n'ont de connoissance que dans leurs genres respectifs; que si on les appelle brusquement à mêler leurs jugemens sur des objets auxquels ils sont incompétens, il naîtra de grands abus d'une combinaison aussi subite.

Je réponds d'abord que cette incompétence, dont on ne cherche à se prévaloir que pour la perpétuer, est la preuve la plus forte de la nécessité de la détruire. Est-ce donc en laissant le mal s'enraciner, que l'on espère le guérir ? Mais ce mal résulte de la division : le remède est donc dans la réunion ? Et puis, que l'on ne craigne pas de si grands abus de cette agrégation improviste des artistes entre eux, sur-tout si l'on simplifie les procédés de l'enseignement, & si tous les jugemens auxquels les artistes des trois arts seront appellés, sont préparés par ceux du public.

L'académie centrale, telle qu'on l'établit, n'est qu'un palliatif illusoire : cette agrégation des deux académies ne seroit qu'une vaine & puérile formalité, dont l'objet seroit d'imposer aux seuls ignorans ; chacune resteroit dans les ornières de son institution ; & l'on seroit tenté de croire que ce simulacre *d'académie centrale* n'auroit été inventé que comme un moyen de perpétuer les

anciens erremens, sous l'équivoque d'un changement de mots qui n'attaqueroit pas les choses.

Ce qui le prouveroit encore, c'est l'insouciance que les académiciens ont montrée (car on n'ose croire que ce soit ou respect ou mépris) pour tous les autres établissemens relatifs aux arts du dessin, que le hasard, plutôt qu'aucun genre de système, a séparés d'une tige dont ils ne sont que des branches. Je parle de l'école de construction annexée à l'établissement des ponts & chaussées, & de l'école gratuite du dessin. N'est-il pas sensible que cette dernière école, sous quelque rapport qu'on l'envisage, manque son objet dans l'état d'isolement où elle se trouve, & le remplira d'une manière imparfaite, tant qu'on ne parviendra point à en faire une des classes de l'école générale ?

Cependant on ne s'est point occupé de cette réunion essentielle, preuve certaine que l'*académie centrale* a été imaginée bien moins comme moyen, au moins préparatoire, de réunion, que comme un leurre qui pût sauver les apparences dans l'opinion publique, ou comme un vain cérémonial propre à masquer l'inimitié réelle qui se perpétueroit entre les arts du dessin.

On croiroit que les auteurs de ce plan n'ont eu en vue que les personnes, au lieu des choses, & l'apparence des choses plutôt que la réalité.

Ce n'est pas réunir les arts que de rapprocher dans quelques assemblées périodiques ceux qui les exercent. Veut-on de bonne-foi enclaver de nouveau entre elles des connoissances homogènes, qu'il est si important de rallier à un même faisceau ; il faut faire concourir aux mêmes fonctions, aux mêmes obligations, aux mêmes enseignemens, aux mêmes leçons, ceux qui montrent comme ceux qui apprennent. Il faut ne faire qu'un seul institut de nom comme de fait. C'est le seul moyen de parvenir à l'identité de principes, à l'unité de doctrine, & à l'harmonie d'action dans les opérations des arts.

Mais, n'en doutons point, ce cadre d'*académie centrale* n'a été tracé que pour donner le moyen de perpétuer les élémens de l'ancienne institution. On peut en juger par ces seize places d'associés honoraires qu'on y adjoint. Ce nombre est si précisément celui des amateurs actuels, qu'il faudroit plus que de la bonté pour croire que le hasard seul auroit servi cette classe parasite de l'académie.

L'académie centrale n'ajoute donc aucun avantage à l'enseignement des arts. Elle ne donne qu'une ombre de réunion démentie par le fait. Mais elle me semble avoir de plus l'inconvénient de multiplier sans nécessité les places & les

emplois administratifs. Elle offre des rouages inutiles, & une complication d'agens très-superflus dans la très-petite administration que peut comporter une école. Les trois corps ou les trois assemblées dont se composeroit l'institution nouvelle, exigeroient un triple emploi de personnes ou de fonctionaires. Cela semble indiquer des vues trop personnelles dans ceux qui ont rédigé ce plan. La suite de notre examen va confirmer ce soupçon.

Egalité de droit entre tous les membres de l'académie.

L'égalisation des individus qui composent l'académie actuelle, semble avoir été le but principal des rédacteurs de ce projet académique; & cette prétention très-distincte de l'amour de l'égalité, paroît avoir été le grand moteur des changemens projettés. Je ne saurois dissimuler combien ce grand principe du droit naturel & politique, a été mal appliqué à la réforme en question. La contradiction qui se rencontre, & que je ferai bientôt observer, entre les principes dont l'assemblée a cru partir, & les points de vue où elle tendoit, prouvera que séduite ou égarée par des intérêts personnels, elle n'a eu réellement que son point de vue pour principe.

D'abord il nous faut reconnoître que l'égalité de droits entre les hommes n'est fondée

que fur leur égalité naturelle. S'il exiftoit une claffe d'hommes auxquels la nature eût refufé une portion d'intelligence, ou quelque fens ou quelque faculté effentielle, il feroit abfurde de leur attribuer l'égalité politique. C'eft d'après l'opinion d'une prétendue inégalité naturelle, j'ofe le croire en faveur des Européens, que ceux-ci ont long-temps regardé comme inhabiles aux droits de l'humanité, les hommes de couleur, les fauvages, & certaines races d'hommes qu'on rangeoit dans la claffe des bêtes. Si les traitemens qu'on leur a fait effuyer pouvoient fe juftifier, ce feroit fans doute par ce ridicule préjugé. Mais en admettant pour un moment l'hypothèfe en queftion, il feroit impoffible de faire participer à l'égalité politique des êtres qui feroient réellement conftitués inégaux par la nature.

Si cela eft inconteftable, il ne l'eft pas moins que, dans plus d'un ordre de chofes, la fociété a le droit de faire le même raifonnement, c'eft-à-dire, de n'admettre d'égalité de droit à certaines fonctions, que parmi des hommes égaux entre eux par le talent & les facultés. L'égalité veut que tous les hommes trouvent des moyens égaux d'acquérir les mêmes facultés; elle veut que tout homme qui en eft doué puiffe prétendre aux emplois qui les exigent. Mais l'égalité

feroit

feroit évidemment détournée de son véritable sens, au grand préjudice de la société, par la funeste équivoque qui feroit du droit de citoyen un titre général, non pas de prétention, mais de capacité à tous les emplois. Ce qui est inadmissible dans les emplois civils où l'élection du peuple éprouve & garantit la capacité de ceux qui y parviennent, l'est bien davantage dans les fonctions de l'enseignement des arts & des sciences. Le droit d'enseigner ne sauroit être que le droit des plus savans; entre eux seuls peut exister l'égalité de ce genre de droit. La seule applicable à tous, sera celle déjà indiquée, qui met tout le monde à portée d'acquérir la science & de prétendre aux emplois de l'enseignement.

Ainsi l'assemblée qui, fondée sur le principe de l'égalité de droit entre les hommes, a voulu répartir entre tous ses membres les mêmes prérogatives, s'est laissée abuser par les fausses inductions d'un principe qu'elle a mal entendu, ou par les prétentions jalouses d'une classe subalterne d'artistes.

Pour qu'une telle égalité de droit eût pu devenir le principe de cette assemblée, il eût fallu commencer par s'assurer de l'égalité de talens, de facultés & de connoissances entre tous ses membres. Certainement l'hiérarchie de l'aca-

B

démie, fort bonne en soi, mais vicieuse par les moyens qui la constituent, pouvoit blesser l'égalité dans un certain nombre d'individus; & si tous les académiciens eussent été peintres d'histoire ou sculpteurs, sans doute la réclamation d'égalité eût trouvé de bonnes raisons. Mais quand on pense que plus de la moitié de l'assemblée qui s'intitule la majorité de l'académie, se compose de graveurs, de peintres de genre, de fleurs, de nature morte, de paysage, &c. c'est-à-dire, d'artistes qui peuvent ignorer jusqu'aux premiers élémens du dessin (pris dans son acception relevée), on est forcé de voir, dans une telle prétention, d'une part l'effort de la jalouse médiocrité qui veut tout ravaler à son niveau; de l'autre, l'artifice impolitique d'une portion d'artistes qui appéllent au soutien de leur querelle une troupe d'auxiliaires, flattés par eux de l'espoir de s'associer au triomphe & de partager la conquête.

La preuve en est dans la contradiction bien singulière que présente ce projet. Vous avez vu que lorsqu'il étoit si important d'associer aux mêmes délibérations, aux mêmes jugemens les artistes des trois arts, on laisse subsister leur ancienne incohérence, uniquement sous le prétexte de l'incompétence des artistes dans les matières de leurs arts respectifs, (car il ne sauroit y

avoir d'autre motif), & voici qu'on fait intervenir indistinctement dans toutes les opérations académiques, les artistes les plus inhabiles par la nature même de leurs genres. On repousse les architectes; & voici qu'un peintre de camayeux ou de bambochades, un copiste sur cuivre, vont avoir la capacité requise pour mêler leurs suffrages à toutes les délibérations, à tous les jugemens, d'où dépendront le choix des meilleurs maîtres, la dispensation des encouragemens, & toutes les dispositions relatives à l'enseignement.

Que faudroit-il penser d'une école de poésie qui, rejettant de son sein les maîtres de l'éloquence, refuseroit à ceux-ci les droits & les titres qu'elle accorderoit à un faiseur de chansons ou de bouts-rimés ?

Ni le principe de l'égalité, ni le véritable amour de la liberté n'ont présidé à la formation de ce projet académique. Un seul point de vue a dirigé ses rédacteurs; un seul intérêt les a animés, c'est celui de participer tous à l'aristocratie jusqu'alors resserrée dans la classe seule des professeurs.

Les mots d'égalité & de liberté sont aujourd'hui dans toutes les bouches ; mais les nobles sentimens qu'ils expriment ne sont encore ni à la portée de tous les esprits, ni au niveau

de toutes les affections. La pierre de touche pour les reconnoître, est l'intérêt personnel, & c'est au creuset des sacrifices qu'ils s'éprouvent.

Qu'il eût été beau à ces artistes de détacher leurs yeux & leurs pensées de tout intérêt personnel, d'examiner l'essence du corps dont ils sont membres dans les seuls rapports de son influence sur la liberté morale ou le libre exercice des facultés de l'homme dans les arts, & d'examiner, avant d'établir l'égalité entre eux, si la nature de leur académie, quels que soient les genres de siège qu'on y trouvera, ne porte pas atteinte à la liberté & à l'égalité générale ! Ce que cette assemblée n'a point fait, je vais le faire en présentant une courte analyse de la constitution essentielle de l'académie. De cette dissection naîtra la connoissance radicale du vice inhérent au corps dont on veut opérer la cure.

L'académie de peinture & sculpture doit son origine & ses progrès à deux principes, dont l'esprit & les conséquences ne doivent jamais être perdus de vue, si l'on veut y opérer une réforme salutaire : l'un fut l'enseignement public & gratuit ; l'autre l'affranchissement qui fit sortir des arts tributaires du génie, de l'espèce de servage où les retenoit la corporation des *maîtres peintureurs*.

Quoi qu'on en puisse dire, je crois que Louis XIV

fit alors ce qu'il y avoit de mieux à faire pour des arts qui, de fait, n'ayant point pris naiſſance en France, & tranſportés d'Italie dans une ſaiſon poſtérieure à celle de leur maturité, n'auroient peut-être pu s'y reproduire ſans de tels abris. Il fit encore très-bien d'anoblir en quelque ſorte, ceux qui profeſſoient ces arts, en les délivrant du joug alors peu honorable des communautés. Cette diſtinction qu'il procura aux artiſtes, contribua à établir l'opinion qu'on devoit prendre de leurs arts. C'étoit la meilleure leçon qu'on pût donner alors à un peuple novice en ce genre, peu ſenſible à ces ſortes de plaiſirs, toujours diſpoſé à confondre les opérations du génie, avec les procédés mécaniques de la main, & à ne voir qu'un ouvrier dans un artiſte. Les préjugés alors répandus contre tout ce qui n'étoit qu'utile, cette inconſéquence de l'eſprit françois, formé à la ſeule école de l'honneur, & qui mit long-temps l'oiſiveté au rang des états honorables, tout ſollicitoit en faveur des arts du deſſin une diſtinction qui aſſignât leur rang. Les places d'académie devinrent les lettres de nobleſſe des artiſtes.

Ceux qui connoiſſent l'hiſtoire morale de l'académie, ſavent que cet eſprit de diſtinction n'a fait depuis que s'y fortifier. Il y eut toujours une ſorte de guerre ouverte entre l'académie & la

communauté des peintres. Cette rivalité eût eu d'heureux effets, si les deux émules euffent pu combattre à armes égales. Mais le nom feul d'académie royale devoit écrafer la jurande bourgeoife. Celle-ci n'exiftoit plus que par les faifies qu'elle effayoit de renouveller de tems en tems contre tous ceux que ne pouvoit couvrir l'égide académique. Les places d'agréé furent inftituées pour offrir un abri provifoire aux pourfuites des jurés. Le titre feul d'élève de l'académie donnoit un rempart contre les atteintes de la communauté, qui difparut enfin tout-à-fait en 1776. Des médailles académiques ont proclamé cette victoire, & en ont confacré le fouvenir avec les mots pompeux *de liberté rendue aux arts.*

Délivrés des vexations de la jurande, les artiftes ne perdirent point cependant l'ambition de l'inveftiture académique. Elle fut toujours l'objet conftant de leurs vœux & le but de tous leurs efforts. Un fiècle d'opinion avoit habitué le public à regarder l'académie comme l'élite des plus habiles maîtres; l'honneur d'y infcrire fon nom, l'intérêt attaché à cet honneur, ont perpétué jufqu'à ce jour la tendance naturelle de tous les defirs vers une affociation qui donne la réputation, & la fortune qui en eft l'effet.

Ce petit abrégé hiftorique de l'académie nous prouve que ce corps fe compofe de deux fub-

stances, l'une utile & qui confifte dans les rapports de l'enfeignement, l'autre honorifique & qui confifte dans l'inveftiture du titre qu'elle confère à ceux qui y font agrégés, c'eft-à-dire, qu'on peut y diftinguer l'école de l'académie.

Quant à l'école, je ne m'arrêterai pas à prouver ici (je l'ai fait affez au long dans mon premier écrit) que les raifons qui l'ont fait inftituer, fubfiftent plus impérieufes encore; mais j'obferverai à ceux qui, pour invoquer fa deftruction, pourroient fe prévaloir de l'affoibliffement progreffif qu'on y obferve depuis Lebrun & fes fondateurs, jufqu'à nos jours, que la raifon de cette décadence eft beaucoup plus qu'on ne le croit, dans cette combinaifon très-vicieufe & très-impolitique des deux fubftances que nous venons de reconnoître à l'académie.

C'eft cette complication de deux effences fort étrangères l'une à l'autre, qui a fait naître dans ce corps hermaphrodite tous les genres de paffions les moins compatibles avec l'amour des arts, qui y a excité de tout temps ces mouvemens fébriles de l'orgueil, de l'avarice, de l'ambition; qui a imprimé à tous ceux qui le compofent, cette répugnance contre tout talent né hors de fon fein, ou qui prétendroit afpirer à la gloire par d'autres moyens que les fiens; qui y a produit

B 4

enfin ce defpotifme incurable & invifible à ceux même qui en font les agens & les victimes, cette efpèce de fuperftition qui s'empare de l'enfance, enveloppe tous fes fujets d'un tiffu infenfible de préjugés, maîtrife leurs facultés, fafcine leurs yeux, & tyrannife leur intelligence.

C'eft cette duplicité d'exiftence qui, concentrant dans un corps exclufif tous les inftrumens de l'enfeignement, tous les mobiles de l'opinion, toutes les caufes qui peuvent avoir de l'action fur les hommes, l'a rendu le principe & la fin de toutes les paffions & de toutes les ambitions. C'eft elle qui a fait confondre aux artiftes la folide gloire avec un paffager honneur, qui, mettant fans ceffe devant leurs yeux l'appât d'une victoire facile, leur fait perdre de vue les routes périlleufes de l'originalité. C'eft elle enfin qui a détruit la liberté morale des arts, & les fentimens de la véritable égalité.

En politique, il n'y a point de liberté, lorfque tous les pouvoirs réfident dans une feule main. Il n'y aura point non plus de liberté morale dans l'exercice des arts, lorfqu'une feule inftitution réunira les deux feuls pouvoirs qui agiffent fur eux; celui d'enfeigner & celui de récompenfer. Qui ne voit pas que ce corps, juge & partie tout à la fois, ne réfervera fes couronnes

que pour ceux qui se feront montrés dociles à ses leçons ; que l'admission à l'académie devenant le prix des succès dans l'école, ce corps est un *cercle vicieux* d'influence morale sur ceux qui exercent les arts ? Qui ne voit pas que lorsqu'un jour on doit avoir pour juges de son talent & arbitres de sa fortune ceux dont on aura été le disciple, l'ambition de devenir leur égal & de s'asseoir à côté d'eux, le penchant à la flatterie, si efficace, si active en ce genre, le desir de parvenir, & tant d'autres motifs viendront fortifier encore l'inclination si naturelle des élèves à copier leurs maîtres ?

Delà cette uniformité de physionomie dont on se plaint depuis si long-temps dans tous les ouvrages. Delà cette dégradation périodique de chaque génération, dont le caractère, empreint d'une façon toujours la même, ne doit donner que des épreuves de plus en plus usées & affoiblies. Delà sur-tout ce grand vice qui d'une multitude de maîtres n'en fait qu'un seul, en réunissant par l'esprit de corps à une seule méthode, à une seule manière de voir, toutes les habitudes que la routine & l'exemple dirigent dans le même sens.

Tel est l'effet sensible & incontestable de cette agrégation de l'école & de l'académie dans une même institution. Si l'Assemblée Nationale

laiſſoit ſubſiſter les académies, comme objet de récompenſe & ſous le rapport de la diſtinction dont elles peuvent flatter la vanité de quelques hommes, je lui conſeillerois de ſéparer en deux l'inſtitution actuelle des arts, de diſſéquer ſon organiſation, d'iſoler l'école de l'académie, & de jetter entre elles, par cette diviſion, les ſemences de la contradiction, d'une oppoſition utile, & d'une rivalité qui pourroit opérer une eſpèce de liberté dans l'exercice moral des arts.

Mais ſi les préjugés, pères de toutes les diſtinctions honorifiques, n'en ſollicitent plus en faveur de ceux qui exercent les arts du deſſin; ſi le règne de la liberté politique doit applanir toute inégalité fondée ſur autre choſe que le mérite & la vertu ; ſi un nouvel ordre d'idées a briſé toutes les enceintes privilégiée, tous ces titres, éternels remparts de l'orgueil & de la médiocrité, pour ſubſtituer à l'appât incomplet de l'honneur l'aiguillon puiſſant de l'amour de la vertu, ne trouvera-t-on pas que l'exiſtence de ces corps académiques offenſe l'égalité & gêne le talent par des privilèges qui ne ſeroient que ridicules, s'ils n'étoient dangereux? Ne conviendra-t-on pas que les artiſtes ont moins beſoin que d'autres encore de ces vaines patentes du génie, lorſque leurs talens trouveront dans la liberté des expoſitions publiques

tous les moyens naturels de distinction, de gloire, de fortune & d'encouragement?

Telles sont les considérations d'égalité & de liberté qui auroient dû, selon moi, présider au travail de cette assemblée réformatrice. Il falloit considérer l'effet de ces deux agens, non pas dans leur rapport matériel avec les personnes, mais dans leur influence morale sur les choses; non pas seulement dans leur relation avec les artistes, mais dans leur action sur les arts: surtout il falloit en étendre le bienfait à tous ceux qui les professent. Au lieu de cela, l'assemblée, dirigée peut-être, sans s'en appercevoir, par les intérêts partiels de ceux de ses membres qui exercent les genres subalternes, n'a fait qu'appeller au maniement général des affaires académiques des mains moins habiles. Répartissant sur un plus grand nombre les prérogatives & les droits inhérens jusqu'à ce jour à la classe des professeurs, elle a moins songé à détruire qu'à partager l'aristocratie dont elle murmure, & elle l'a rendue plus vicieuse, tant par la latitude qu'elle lui a donnée, que par l'inhabilité de ceux qu'elle y appelle.

Je ne crains pas d'affirmer que l'égalité de droit, inapplicable ici, n'a été que le prétexte des passions & de la jalousie des artistes subalternes, pour se venger d'une prééminence qui

les importune ; que la liberté & l'égalité véritables n'entrent pour rien dans un projet trop évidemment dicté par les plus petits des intérêts personnels ; que, sans corriger les anciens abus, il en ajoute de nouveaux. La suite de cet examen va donner une nouvelle force à mon assertion.

Fondation de nouvelles places d'enseignement pour les genres.

Ceux qui s'arrêteroient à la superficie des choses, pourroient être tentés d'appercevoir ici l'effet d'une amélioration, ou au moins le desir d'en opérer quelqu'une dans l'enseignement des arts. Pour moi, je suis si éloigné de le penser, que je regarde cette innovation ou comme l'effet d'une grande ignorance, ou comme le résultat d'une partialité plus grande encore. Si elle a eu pour objet le bien de l'enseignement, il faut avouer qu'on ne pouvoit se méprendre plus lourdement sur la distinction des plus simples élémens des arts, & sur la théorie de leur enseignement.

D'abord, je demande aux académiciens ce qu'ils entendent par *genre* dans les arts ; car en instituant des places de professeur de *genre*, ils ne nous définissent ni le nombre, ni la qualité des *genres*.

Si on applique le mot & l'idée de *genre* aux

différentes espèces de *scènes* ou de sujets que l'imitation des arts du deſſin peut embraſſer, ou aux différences de meſure que les imitations comportent, ou aux agens divers qu'elles emploient; ſi enfin l'on entend par *genre* tout ce qui n'eſt pas eſſentiellement le grand genre hiſtorique ou idéal, en peinture comme en ſculpture, il eſt ſûr qu'on va multiplier beaucoup les places de profeſſeur. Il en faudra pour le genre proprement dit, ou celui des ſcènes bourgeoiſes, pour le portrait, pour la bataille, pour le payſage, pour la marine, pour l'architecture, pour les ruines, pour les fleurs, pour les fruits, pour les animaux, pour la nature morte, pour la miniature, pour l'émail, pour la gravure en taille-douce, pour celle en pierre dure, pour celle en médailles, pour la gouache, pour la freſque, pour l'ornement, pour la décoration, &c. Il n'y a pas un ſeul de ces mots qui, dans le langage habituel des artiſtes, ne caractériſe ce qu'on appelle un genre, & la qualité de ceux qui s'y adonnent ſpécialement. Dans ce cas, il eſt certain que les places nouvelles de profeſſeur ne ſont pas aſſez nombreuſes, & je m'étonne de l'imprévoyance de l'aſſemblée à ce ſujet.

Si l'on réduit, au contraire, les différens genres d'imitation au nombre & aux qualités que la nature leur aſſigne, j'eſpère que l'on trouvera

quelques places de reste. Fixons donc le vague des idées sur cet objet.

Les différens *genres* d'imitation que comportent les arts du dessin, sont déterminés, non par les différences superficielles d'objets que la nature leur présente, mais par les distinctions essentielles & caractéristiques auxquelles la nature s'assujettit elle-même.

Quand j'analyse ce modèle universel par rapport à l'imitation des arts du dessin, je vois que toutes ses diversités se rapportent à trois seules classes, qui correspondent aux trois règnes de la physique.

Ces trois domaines de l'imitation sont la nature pensante & animée, la nature végétante & mobile, la nature morte & inanimée.

Comme il n'existe aucune partie de l'imitation qui ne puisse se rapporter à l'un de ces trois règnes, il n'existe non plus aucun autre caractère essentiellement distinct entre les genres d'imitation, ni aucune autre mesure de leur difficulté ou de leur mérite respectif, que celle qui dérive de cette classification.

Cette analyse, comme on le voit, simplifie beaucoup toutes les idées, & tend encore à simplifier la marche de l'enseignement.

La nature ne nous offrant que trois classes

générales d'imitation, je ne vois par conféquent que trois claffes d'imitateurs.

Dans la première par excellence, fe rangent tous ceux qui ont l'homme pour objet principal d'imitation, les fculpteurs & les peintres d'hiftoire, les peintres de genre proprement dits, les peintres de portrait, de bataille, de miniature, les graveurs de quelque nature qu'ils foient, lorfqu'ils ont la figure pour objet. Les études de tous ces artiftes font communes, leurs modèles font les mêmes. Les variétés de coëffure ou d'habillemens, de fcènes ou de fujets, de grandeur & de mefure, d'inftrumens & de procédés, ne fauroient établir des différences fenfibles d'enfeignement.

Comme il y a des productions de la nature qui fervent de nuance à chacun des trois règnes, il y a de même entre les différens territoires de l'imitation, des parties limitrophes. Ainfi, le peintre d'animaux fera, entre la première claffe d'imitation & la feconde, la nuance que le peintre de fruits fera entre la feconde & la troifième, appellée de nature morte.

Vous comprendrez, dans la feconde claffe, tous les genres de payfage, de vues, de marine, d'incendies, de tempêtes, de perfpective, de ruines, de décoration de théâtre, & les graveurs du même ordre de chofes.

La troisième renfermera les imitations des objets de la nature, qui sont privés de sentiment de vie & de mouvement, ainsi que de tous ceux qui participent de la nature & de l'art, tels que les meubles, ustensiles d'usage, objets de luxe ou de nécessité domestique.

Si l'on voit par-là qu'il n'y a réellement que trois genres distincts par la nature caractéristique de leurs élémens, il résulte aussi de cette analyse la facilité d'apprécier les moyens d'enseignement public que chaque genre comporte.

Sans entrer ici dans le développement des procédés philosophiques de l'art d'enseigner, il n'y a personne qui ne convienne que l'enseignement public a pour objet principal, de suppléer à l'insuffisance des ressources particulières, qu'un tel genre d'enseignement ne peut procéder que par des moyens simples & grands, qu'il doit présenter aux étudians tous les instrumens de la science; mais on conviendra aussi qu'il ne comporte ni les véritables leçons-pratiques, ni la communication familière de la théorie, ni cette direction habituelle, ni ces inspirations spontanées, qui font passer les idées & le goût d'un maître à son élève. Exiger ce genre de leçons, de l'enseignement public des arts, ce seroit en méconnoître la nature, l'étendue & la compétence.

D'après

D'après cela, je conçois qu'une école publique peut offrir à tous les genres d'étudians les modèles de la nature & ceux de l'art, que les moyens de fortune particulière ne sauroient payer. Je conçois qu'on doit y trouver des leçons d'anatomie, de perspective, d'histoire, de mathématiques, toutes connoissances qui peuvent s'assujettir à un cours périodique, & réglé de la part des maîtres & des élèves. Mais ce que je ne concevrois point, ce feroit un professeur chargé d'enseigner un genre de peinture en particulier; & pour prendre un exemple, supposons un professeur de tableaux d'histoire. S'il pouvoit exister, ce feroit évidemment un double emploi, puisqu'il feroit obligé de montrer ce qu'enseigne chaque professeur des différentes connoissances nécessaires au peintre d'histoire; ou s'il bornoit son enseignement à des dissertations théoriques, il deviendroit le professeur le plus chimérique qu'on puisse imaginer ; car dire comment doit être fait un tableau d'histoire, ce n'est pas enseigner à le faire.

On en peut dire beaucoup plus des autres genres qui sont bien éloignés de comporter encore autant de leçons théoriques que l'histoire. Je ne crois pas non plus que l'intention des fondateurs du professorat, pour ce qu'on appelle les *genres*, ait été d'en faire un enseignement

purement vocal, d'établir enfin des diſſertateurs ſpéculatifs, qui borneroient leurs leçons à des diſcours.

Mais en quoi donc une école publique pourroit-elle ſervir d'une manière ſpéciale les élèves dans le ſecond genre d'imitation ? Voyons, par exemple, dans le payſage : certainement ce n'eſt point par les modèles de la nature. La claſſe de ce genre de peinture ne ſauroit ſe renfermer dans l'enceinte d'une école ; elle eſt dans les champs, dans les forêts, dans les montagnes, & ce ſeroit là qu'il faudroit envoyer les profeſſeurs de ce genre. Seroit-ce par les avis que donneroient les maîtres ſur les copies que feroient les élèves dans les galeries de tableaux qui leur ſeroient ouvertes ? Mais outre que cela eſt déjà une eſpèce de pléonaſme, quel eſt l'étudiant qui ne tient point à l'école particulière de quelque maître, dont les avis lui ſuffiſent ? Faudroit-il faire une dépenſe publique pour obvier à quelques exceptions particulières & rares ? Et ne voit-on pas que ſi tous les arts du deſſin pouvoient s'apprendre avec l'économie d'agens & d'inſtrumens théoriques que comporte le payſage, par exemple, il faudroit demander la ſuppreſſion de toute école publique ?

J'en dis bien davantage pour les parties limitrophes des trois claſſes d'imitation ; & ſur-tout

pour le troisième genre, celui de la nature morte, dont tous les modèles font à la portée des plus indigens, dont toutes les leçons peuvent se concentrer dans la vue des tableaux de cette espèce, ou dans les atteliers de ceux qui les exercent. Quelle plaisante idée que celle d'un professeur public d'ânes, de choux & de citrouilles, ou de celui dont toute la théorie se renfermeroit dans des poëles, des chauderons & des casseroles !

Ce ridicule n'est pas de mon fait ; il appartient aux auteurs du projet, qui n'en ont pas prévu les conséquences misérables, ou qui n'ont vu dans l'érection des nouvelles chaires, que des individus à doter, sans s'inquiéter de la nature ou de la possibilité même de leurs fonctions. Ainsi on tombe dans le néant de l'absurdité, sitôt qu'on perd de vue les principes. Le plus simple de ceux sur lesquels repose la formation d'une école publique, est la nécessité de fournir aux élèves des moyens d'étude qu'ils n'auroient ni le loisir, ni la faculté de se procurer eux-mêmes, & qu'on ne sauroit se flatter de leur voir trouver dans les écoles particulières.

Je ne sais si les auteurs de ce projet si nouveau d'enseignement ont eu le dessin d'établir aussi des maîtres particuliers, pour ce qu'on appelle les genres dans la figure, & qui ne sont, comme on l'a vu, que des branches de la pre-

mière classe d'imitation. Je me crois maintenant dispensé de leur prouver la superfluité d'un professorat spécial pour toutes ces sortes d'imitations. Le moins est compris dans le plus; & lorsque le peintre d'histoire, qui de fait renferme tous les genres, trouvera dans une institution publique tous les moyens généraux d'apprendre toutes les leçons dont il aura besoin, on cherche ce qui pourroit manquer au peintre de portrait ou à celui de *genre* proprement dit.

J'ajouterai à ceci une réflexion qui n'est pas la moins importante sur cet objet. L'expérience nous a appris que la plus grande partie de ce qu'on appelle vulgairement les *genres* principaux de la peinture, ont été possédés & exercés avec la plus grande supériorité par les peintres d'histoire ; que véritablement ces genres se sont atténués du moment qu'ils sont devenus comme le patrimoine exclusif d'artistes concentrés dans leur exercice isolé. D'après cela, je dirai que s'il y avoit à faire quelque chose d'utile pour le progrès & la perfection de ces genres, dans l'hypothèse d'un enseignement spécialement affecté à chacun d'eux, ce seroit de se bien garder de le conférer exclusivement à ceux-là seuls qui en font leur unique profession.

Je ne reviendrai pas sur le soupçon des motifs qui paroissent avoir inspiré aux académiciens

cette fondation bifarre de places d'enfeignement pour les genres : il fe peut que l'imperfection à laquelle, au milieu du progrès des autres connoiffances, la théorie des arts eft reftée, foit la caufe d'une fi grande erreur. Je penfe avoir bien prouvé que cette innovation, fans rien changer aux vices de l'ancienne inftitution, y ajouteroit une difformité nouvelle. Pourfuivons.

Création d'un nouvel Art dans la Gravure.

Cette nouveauté feroit le chef-d'œuvre de l'ignorance, fi elle n'étoit le cachet le plus vifible des prétentions intéreffées qui ont égaré l'affemblée académique. Le nom de gravure mis au frontifpice de la nouvelle inftitution, ne me parut d'abord que l'effet d'une furprife ou d'une condefcendance outrée pour une portion d'artiftes. M'imaginant que cette erreur fe bornoit à l'intitulé de l'académie, je n'y voyois que le ridicule d'un pléonafme, qui, ne tenant qu'à un mot, pouvoit difparoître par une rature ; mais lorfque dans toute la fuite du projet, j'ai vu des places de gravure, des prix de gravure, des profeffeurs de gravure, il ne m'a plus été poffible de douter que l'affemblée avoit erré fur les notions les plus élémentaires des arts. Je vais donc

lui prouver que la gravure n'eſt point & ne ſau-roit jamais devenir un art.

Nous donnons le nom d'art (je parle ici en artiſte & non en métaphyſicien), à tout ce qui eſt ſuſceptible d'invention & d'imitation de la nature ; plus il entre d'invention dans l'eſſence d'un art, plus celui-ci a de droit à notre admiration ; plus l'imitation ſe porte aux objets relevés de la nature, plus l'art qui l'exerce eſt diſtingué: c'eſt ce qui donne à la poéſie la primauté ſur tous les arts, parce qu'elle porte ſon imitation vers ce qu'il y a de plus noble, c'eſt-à-dire, l'ame & ſes affections, & vers les régions immatérielles de la penſée.

Où il n'y a ni invention, ni imitation de la nature, il ne ſauroit y avoir d'art.

Qu'eſt-ce que la gravure ?

Si je la conſidère dans ſes agens & ſes inſtrumens, c'eſt un procédé ingénieux de deſſin ſur cuivre ou toute autre matière, qui, par le moyen de l'impreſſion, multiplie le deſſin ; mais ce n'eſt autre choſe en ſoi qu'un perfectionnement du deſſin à la plume ou au crayon. Or, comme le deſſin à la plume, au crayon, ou au lavis, n'eſt point un art, la gravure n'en eſt pas un non plus.

Si je la conſidère dans ſes effets, elle n'eſt, comme le deſſin à la plume, qu'un mode de peinture imparfait, qui, par le moyen des ombres

& des clairs, rend l'apparence incomplète des objets; elle n'est donc qu'un essai ou qu'un diminutif de la peinture.

Si je la considère dans son essence, elle n'a point de mode d'invention propre à elle; elle n'a point d'imitation spéciale, puisque dans l'une & l'autre des parties qui constituent un art, elle fait les mêmes choses que la peinture, avec la différence qu'elle fait moins.

Que fait un graveur, & qu'est-il ?

Ou il a du génie, & il dessine sur la planche ses propres inventions; & dans ce cas, c'est un peintre qui imite la nature par un procédé & avec des moyens imparfaits :

Ou il n'a point de génie, & il copie sur la planche les inventions des autres; dans ce cas, il n'est qu'un copiste. Le nom d'artiste, à la rigueur, ne sauroit lui convenir, puisqu'il n'y a dans ce qu'il fait, ni invention, ni imitation. Il n'y a point d'invention, puisqu'il copie celles des autres; il n'y a pas même d'imitation, je dis de celle qui peut constituer un art ou un artiste, puisqu'il imite, non pas la nature, mais des imitations de la nature.

Ceux qui croiront cet argument sans replique, me pardonneront de ne pas m'étendre plus au long sur cet objet. Quant à ceux qui n'en feront

pas satisfaits, je leur promets de leur en dire davantage, quand ils m'auront répondu.

Puis donc que la gravure n'est point un art, il est prouvé qu'elle n'a pas besoin d'un enseignement spécial. Puisqu'elle n'est qu'une manière de dessiner, il est démontré que toutes les leçons dont elle a besoin, sont renfermées, & au-delà, dans toutes les classes différentes qui formeront notre école.

Quant aux procédés techniques, quant au mécanisme particulier de ce mode de dessiner ou de peindre, il est encore plus visible qu'il ne se communique que par la vue des opérations des maîtres, par leurs conseils, par leurs exemples, & qu'un tel genre d'enseignement ne peut jamais être de la compétence d'une école publique.

Institution de nouveaux Prix.

Les innovations que renferme ce dernier article, ont pour objet d'envoyer en Italie les élèves qui exercent ce qu'on appelle les genres, & de multiplier les petits encouragemens dans le cours des études. Je vais donc diviser en deux parties mes réflexions sur ce double objet.

Quant aux grands prix accordés aux genres, il y a lieu de s'étonner, après ce qui vient d'être dit, que la gravure paroisse en tête de tous les

genres, lorsqu'il est constant qu'elle ne sauroit, dans aucun cas, jouer le rôle d'un genre, & qu'elle n'est particuliérement qu'un mécanisme de dessin, propre à multiplier les ouvrages de tous les genres. Qu'on ait cherché à donner aux jeunes graveurs des prix d'émulation, je n'en serois pas étonné, dans le système scholastique de l'académie; mais qu'on fonde un prix pour envoyer à Rome se perfectionner dans la gravure, voilà ce qui a droit de surprendre ceux qui savent qu'il n'y a pas de pays plus pauvre en gravure que l'Italie, & sur-tout Rome. La gravure, en effet, n'est qu'un foible remplacement de la peinture; & l'on sait que le goût des estampes est toujours, dans chaque pays, en raison contraire du nombre de tableaux; l'on sait aussi que le luxe des tableaux en Italie, étouffe nécessairement celui des gravures, ensorte que ce n'est pas même là qu'on doit espérer de trouver les estampes des meilleurs graveurs Italiens. Paris & Londres sont les deux capitales de la gravure; & l'on en voit assez la raison. Paris, sur-tout, renferme le plus grand nombre de recueils curieux & complets en ce genre; de manière que s'il falloit indiquer un chef-lieu d'étude pour la gravure, ce chef-lieu seroit, sans contredit, Paris.

On va me dire, je le sais, qu'un bon graveur n'est & ne sauroit être autre chose qu'un bon

deſſinateur ; que pour devenir un bon deſſinateur, il faut faire les mêmes études qu'un peintre ou un ſculpteur : perſonne ne le croit plus que moi ; mais voici comme je raiſonne, d'après les principes inconteſtables que j'ai poſés.

Ou le jeune graveur adoptera le mode d'imitation de la gravure pour rendre ſes conceptions & ſes inventions ; & dans ce cas, je prétends qu'une telle manière de peindre ne mérite pas qu'on faſſe de ſi grands frais pour l'encourager :

Ou il ſe deſtinera à être le copiſte des inventions d'autrui ; & alors je prétends qu'il trouvera dans les galeries de tableaux, dans les claſſes d'antiques & du modèle, des reſſources ſuffiſantes pour arriver à l'habileté de deſſin que ce genre de copies peut exiger.

Dans l'un & dans l'autre cas, je ne vois point que la dépenſe d'une penſion à Rome puiſſe être compenſée par les fruits qu'on en tirera. L'on va à Rome pour chercher les leçons & les modèles qu'on ne ſauroit trouver ailleurs. Les leçons de gravure, nous avons vu qu'on ne les trouve point à Rome, où, à proprement parler, il n'exiſte pas d'eſtampes. Quant aux grands modèles de l'invention que Rome poſſède excluſivement, & que rien ne ſauroit remplacer, je ne répéterai pas que la meſure très-retrécie d'invention que comportent les petits tableaux de la

gravure, ne demande ni les grands encouragemens, ni le grand enseignement du génie. Et pour l'art de copier, qui est le seul but des autres graveurs, il n'y a pas de doute qu'il seroit plus que ridicule, d'envoyer dans le pays de l'invention, des hommes qui se condamnent d'eux-mêmes à ne point inventer.

C'en est assez pour le prix de gravure.

A l'égard des autres grands prix pour les genres, il est heureux qu'un peu de honte se soit mêlée dans l'adjudication de cette faveur. On la réserve à trois seuls, la *bataille*, le *paysage* & la *marine*.

Pour moi, qui n'ai pas la faculté de concevoir tant de genres; je cherche en vain comment il peut y avoir un genre de bataille. Raphaël, Jules Romain, Polidore, Vasari, Lebrun, ont fait de superbes tableaux de bataille, sans être peintres de genre & sans se croire peintres de bataille. La postérité ne leur a pas davantage adjugé ce titre. Si, par le genre de bataille, on entend peindre des hommes qui se battent en uniformes, en bottes & avec du canon, j'avoue que je ne vois pas ce que les peintres de ce genre iront apprendre à Rome. Si c'est l'habit & les costumes modernes qui constituent le genre, pourquoi ne pas faire participer aux mêmes encouragemens tous les peintres de

scènes bourgeoises ou de genre proprement dit ?

Ce n'est pas que je manque de pénétrer les raisons politiques de cette prédilection pour un genre qui semble se lier aux intérêts de la gloire nationale; ce n'est pas que je pusse manquer non plus d'argumens philosophiques à opposer à la distinction de cette faveur; mais je ne raisonne ici qu'en artiste bien convaincu, par théorie, que l'intérêt des arts est de ne point en disséquer ainsi les parties, & plus convaincu encore par l'expérience, que ce que l'on appelle les genres dans la figure, est réellement de la compétence du peintre d'histoire, que qui fait le plus fait le moins, & que les encouragemens des parties subalternes de l'imitation sont, ainsi que leur enseignement, renfermés dans l'encouragement & l'enseignement des parties supérieures. Ce seroit donc, à mon avis, un double emploi.

Il y a également redondance d'idées & ignorance des élémens des arts dans la séparation si distincte du *paysage* avec la *marine*, pour les prix qu'on leur destine, & les pensions qu'on leur fonde à Rome. La marine n'est qu'une des classes du paysage. Si l'on fait un peintre pour l'eau, chaque élément voudra bientôt avoir le sien; il y aura bientôt autant de genres que de productions de la nature. Toutes ces équivoques

d'idées, toute cette confusion dans les notions primaires des arts, & que l'on rencontre parmi les plus habiles de ceux qui les exercent, prouvent bien particuliérement le peu d'intérêt que les sociétés d'artistes ont mis, jusqu'à ce jour, au développement de la théorie des arts, & combien on doit attendre peu de lumières de toutes les associations qui ont pour objet de flatter par des titres la vanité de ceux qui les ambitionnent.

Je ne vois qu'un genre réellement susceptible de recevoir l'encouragement d'une pension à Rome. C'est le *paysage* pris dans toute son extension. Outre bien des raisons, il y en a une qui est péremptoire en sa faveur : c'est que ce genre de peinture, essentiellement distinct & séparé des autres par la nature elle-même, ne peut pas se flatter de trouver dans les sites de notre pays, dans son climat, dans sa conformation, les grands modèles qui lui sont nécessaires. L'Italie les réunit tous ; & je pense que la fondation d'un prix pour le paysage, seroit une chose utile aux progrès de l'art. Je me réserve de développer ailleurs le mode & les conditions du concours qu'on pourroit prescrire à ce genre de prix.

Il me reste à parler de tous les petits encouragemens de prix & de concours dejà existans

dans la férie des études actuelles, & que le plan nouveau a cru devoir multiplier.

C'est une question plus délicate qu'on ne pense, que celle de l'émulation dont la jeunesse peut avoir besoin & la manière d'employer utilement cet aiguillon puissant. Il appartiendroit peut-être à la morale, avant tout, de la décider; car on ne fait que trop avec quelle facilité le levain des passions parvient à corrompre les meilleures institutions, combien il importe sur-tout de ne jetter dans le cœur de la jeunesse que des semences épurées, de ne pas se méprendre sur le terrein qu'on cultive, sur les productions qu'on y voit germer, de peur de favoriser d'une main imprudente, au détriment du bon grain, le luxe infértile d'une ambitieuse ivraie.

Quiconque se rappellera les étranges impressions que les couronnes scholastiques produisent sur les vainqueurs comme sur les vaincus, avouera que bien des fois on lui a fait courir le risque de préférer la fleur trompeuse d'une stérile vanité au fruit tardif de la vertu.

Mais il est dans tous les genres d'étude, & sur-tout dans celle des arts du dessin, un autre danger plus sensible encore, attaché aux pratiques trop multipliées de l'émulation. Je veux parler de cette impulsion trop uniforme que ce ressort très-puissant donne à tous les esprits. Dans un

âge sur-tout où la flexibilité des organes permet de se calquer si facilement sur tout ce qui nous entoure, dans l'exercice d'arts qui dépendent spécialement des facultés imitatives, & dont cependant l'originalité fait le prix, il est dangereux de porter trop souvent la vue des jeunes gens sur les ouvrages imparfaits de leurs condisciples.

On doit compter assez sur les insinuations habituelles de l'exemple, & sur cette influence réciproque qui résulte de la fréquentation des étudians, sans qu'il soit nécessaire de multiplier encore, par tant de prix & de couronnes, les amorces à l'esprit d'imitation & les pièges à la crédulité de l'ambition.

C'est là, plus qu'on ne pense, qu'est la source de cette monotonie dont sont frappés tous les ouvrages de notre école, de cette nullité de caractère à laquelle on nous reconnoît. Dès son entrée dans la carrière des arts, le jeune étudiant, au lieu d'appercevoir le but & d'y tendre avec ardeur & rectitude, ne s'occupe qu'à observer les traces & les sillons de ceux qui l'ont précédé; il mesure sa marche sur la leur, il se baisse à chaque pas pour ramasser les fruits trompeurs qu'une main perfide a semés dans la lice: jamais ses pas n'atteindront le but; jamais sa main ne saisira la palme.

Telle est l'image de tous ces petits prix périodiques dont est parsemé le cours de l'éducation actuelle des arts. Il en est un sur-tout dont la suppression est indispensable. C'est le concours des places pour dessiner le modèle. S'il est utile & beau de récompenser le talent par les moyens de s'accroître, & de donner pour prix à la vertu l'occasion d'en mériter d'autres, il ne s'ensuit pas que l'on doive punir les fautes par la nécessité d'en commettre des nouvelles. C'est cependant l'effet du concours dont je parle, qui tend bien à encourager les uns, mais en décourageant les autres. Une liste de rotation périodique de tous les inscrits à cette étude, & qui feroit à tour de rôle participer les étudians au choix des meilleures places, me paroîtroit avoir l'avantage de détruire un concours & d'établir entre tous l'egalité naturelle.

J'ai dejà dit qu'à l'exception du grand prix de Rome, j'abolirois tous les autres, & pour des raisons que je développerai ailleurs. N'y eût-il dans cette abolition que l'avantage de simplifier beaucoup tous les procédés de l'enseignement, & de donner à l'exercice moral des arts une plus grande liberté, c'en feroit assez pour la décider.

Le peu de motifs que je n'ai touché que légérement, suffit pour faire sentir avec quelle

sobriété

sobriété l'éducation publique doit préfenter aux jeunes gens la coupe enivrante de l'ambition dans les concours qu'elle ouvre à leur émulation. Si l'éducation des arts du deffin doit fe préferver de ces dangers, s'il eft inconteftable que tous ces petits grades d'honneur par lefquels on paffe fucceffivement, ne font que les anneaux d'une chaîne de routine & de préjugés qui embarraffe le génie & arrête fon vol, multiplier ces concours, ce n'eft pas améliorer l'inftitution, comme l'ont pu croire les rédacteurs du plan que j'ai combattu ; c'eft ajouter de nouveaux vices aux vices actuels.

Je penfe avoir prouvé que toutes les innovations effentielles du nouveau projet académique, ne partant d'aucun principe, mais n'étant que des rejettons des anciennes habitudes, loin de porter aucune amélioration dans le régime actuel des arts, ne tendroient qu'à donner à tous les anciens vices une dilatation beaucoup plus grande.

www.ingramcontent.com/pod-product-compliance
Lightning Source LLC
Chambersburg PA
CBHW071438220526
45469CB00004B/1576